Blessed Time 1 Sharing & Coloring

作者 / 張育慧 Hope Chang
繪圖 / 陳巧妤 Yedda Chen
　　　 張育慧 Hope Chang
　　　 羅巧雲 Clou Lou

Kids & Parents Version

Content

Prelude 起因

現代生活中大部分的人都有了很好的物質生活；然而，若是在心靈與精神的層面處於貧乏時，就會盲目的追求各種不同的事物，使人們空有好的「生活品質」，而少了好的「生命品質」。當筆者在美國研讀靈修教育博士班期間，接觸到使人內心平靜的各樣靈修方法，而運用藝術靈修幫助人們有更好的「生命品質」一直都是筆者的初心！

根據腦神經科學的研究顯示，當人們忙碌於日常生活的各樣事情時，腦內 β 波 (beta) 出現頻率增加，雖然能使人頭腦清晰、有條理的處理各種事務；但長期處於精神緊張、壓力大的情況，會造成免疫力下降，容易生病。在安靜放鬆的情況下，從事簡單、單一的行為時，會促進腦內的 α 波 (alpha)，使人體分泌良性的賀爾蒙、血管放鬆、促進血液循環、白血球正常活動、增加免疫力，也有助於專注力與直覺力的提升；值得一提的是：在具有特殊天分的人們腦中，比起 β 波，更常有 α 波出現。

在筆者畢業回到台灣後發現：台灣關於藝術靈修的相關資訊與資源相當稀少，便有了此繪圖本的創作契機！「著色」這個動作是很直覺的，不需特別訓練，或是繪畫天分，就可以進行！從選擇顏色的過程中把心安定下來，再以直覺、享受的狀態，完成自己獨一無二的創作！試著從每天忙碌的生活中，抽出一段時間，輕鬆著色，輔助大腦 α 波出現的頻率，幫助我們有平靜、正向的心境，去面對生活中的事物與挑戰。

願大家在著色的過程中，找到樂趣、平靜，以及「生命的品質」！

Hope Chang

＊推薦畫材：

本冊採用精選的高白象牙紙，只要是熟悉的畫具，舉凡：色鉛筆、水性色鉛筆、水彩、廣告顏料、油性等，方便取得的畫材即可！需要注意的是，請避免使用油性、酒精性，及油漆性顏料的色筆，以防顏色透到紙張背面！

＊上色小撇步：

－選用色鉛筆上色，可以先上淺色，若之後想改顏色，可以用深色覆蓋過去。

－選用需用到水的上色方式，需注意避免因過多的水分，而造成的紙張不平整。

－不需一次完成一整幅圖畫，要適時的讓自己休息，避免久坐不動！

＊上色方法參考範例（以色鉛筆為主）：

Style 1

選定顏色後，以放鬆的心情，用想要的筆觸著色，只要注意盡量不要超出邊線即可！

Style 2

可以選擇較淺的顏色作為底色；再用較深的顏色，覆蓋在底色之上，造成套色的效果。

Style 3

可以做出漸層的效果；也可以選擇以斜線，或其他的花樣或圖案，作為上色的方式！

Style 4

將色鉛筆與水彩混搭，先用色鉛筆，再以水彩上色，或將順序調換，呈現多層次效果！

Style 5

可用部分留白的方式；或使用淺色，加上亮點、用深色，增加陰影，營造立體感！

～ 著色愉快 ～

～ Happy Coloring ～

BLESSED TIME

傷心難過

適合年齡：4~11 歲

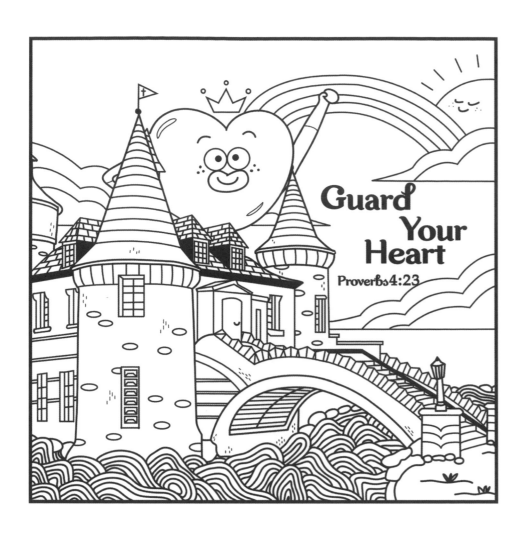

爸爸媽媽先想想～

你 / 妳曾經跟孩子聊過「傷心難過」的經驗嗎？

在成長的過程中，無法事事都盡如人意，當事情不能如我們所願，或是有其他的人說了什麼話、或做了什麼事，使我們傷心難過，學習如何面對，是每個人生命中一個很重要的課題！

聖經要我們保守我們的心勝過保守一切，因為我們的心會影響我們的一生！我們都希望孩子能夠在人生中的每個關鍵時刻，做出對的決定、對的選擇、說出對的話！有的時候，對的決定、選擇或話語，不見得都是舒服的、容易的；但是，如果我們看重自己跟他人的心，我們就會更謹慎小心，注意自己，努力避免因為我們的自私或衝動，傷了別人，也傷了自己的心！

你要保守你心，勝過保守一切（或譯：你要切切保守你心），
因為一生的果效是由心發出。

箴言 4:23（新標點和合本）

Above all else, guard your heart, for everything you do flows from it.

Proverbs 4:23（New International Version）

教導孩子學會面對與處理自己的負面情緒，可以讓孩子有更強健的心理素質，也可以讓孩子從這樣的經驗裡面，學習同理他人，成為一個有溫度、可以帶給人們溫暖跟力量的人，這樣的人格特質，是這個世界十分需要的！同時，也是我們可以給孩子相當受用的禮物！

透過圖畫中的心小子，讓我們有個機會跟孩子一起聊聊「傷心難過」的經驗！一開始可以先透過幾個簡單的問題，讓孩子講講他／她們所認為的「傷心難過」是什麼，也跟孩子們聊聊聖經裡面是怎麼說的！接著，透過情境題，延續剛剛和孩子的對話，也讓孩子動動腦，想一想遇到這樣的情況，要怎麼處理才是最適當的！

祝福你／妳和孩子有一段珍貴的時光，讓全家人的心，都能夠像心小子，充滿朝氣，帶給人們力量！

跟孩子聊聊～

別人做什麼事，會讓你 / 妳傷心難過？

你 / 妳做什麼事，會讓別人或爸爸媽媽傷心難過？

你 / 妳讓別人或爸爸媽媽傷心的時候，感覺好嗎？

聖經要我們：

保守我們的心，勝過保守一切！其實，就是要我們想一想，要怎麼做，才能讓我們的心，不會被不好的事或想法影響，不會做出讓人傷心的事情，因為一個不好的想法，有可能影響的，會是我們的一輩子呢！

例如：看到同班同學或朋友在玩一個看起來很好玩的玩具，我們的選擇是

1. 直接搶過來玩？
2. 偷偷把玩具帶回家玩？
3. 問他們可不可以一起玩？

我們要怎麼做才不會讓人傷心呢？

圖畫中的城堡，周圍有護城河的保護，心小子在城堡的上方，很有精神的舉著手，代表著我們如果有好好保護我們的心，在做出每一個行為的時候，都能夠先想想：怎樣才可以不讓別人跟自己傷心，那麼，我們的心也可以像心小子那樣，元氣滿滿！

一起畫畫吧！

圖畫中的「**心小子**」代表我們的心，所以，在為這幅圖著色的時候，我們可以花一點時間跟爸爸媽媽分享一下：

「什麼顏色最可以代表我們心中的心小子！」

祝福你／妳跟爸爸媽媽在畫畫的過程中，可以有一段快樂的時光！

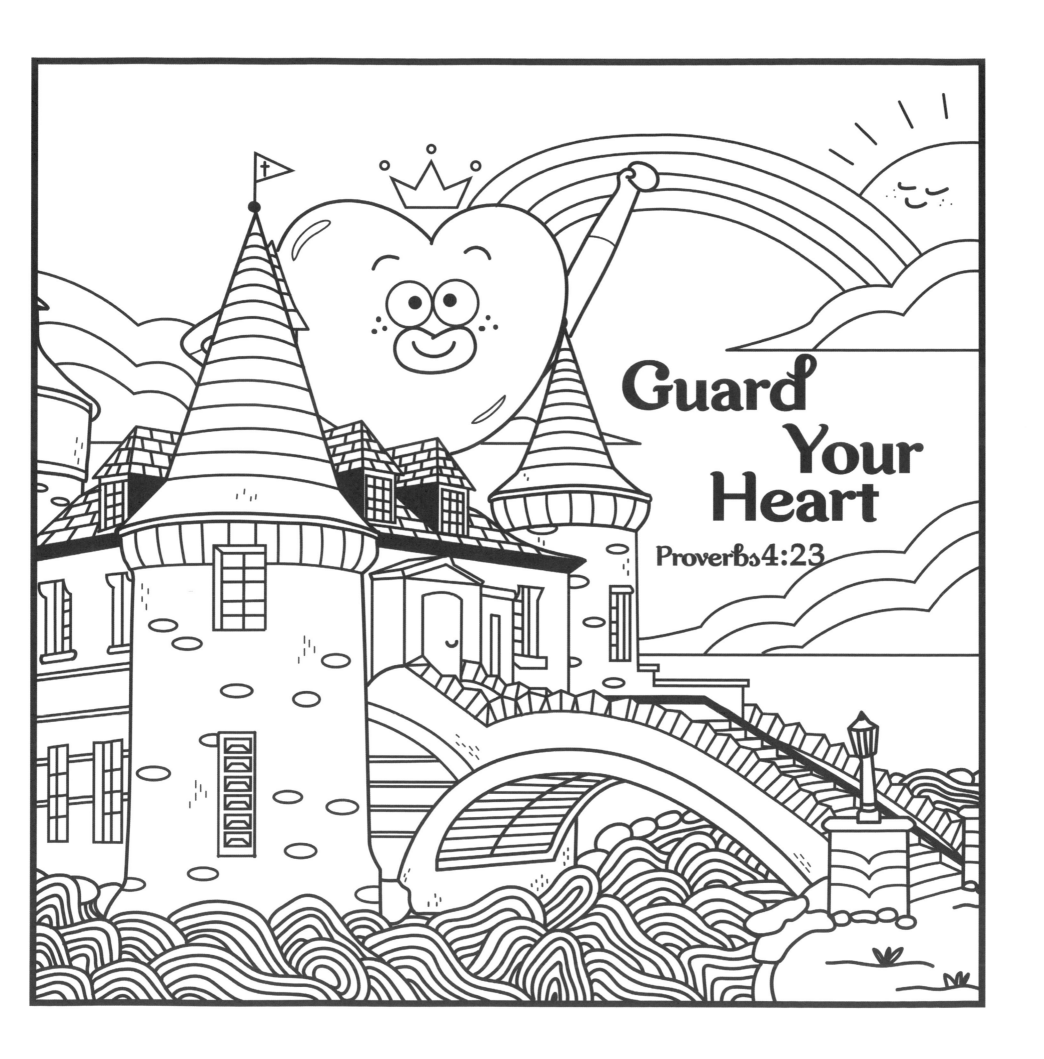

BLESSEDTIME

休 息

| 適合年齡：4~11 歲 |

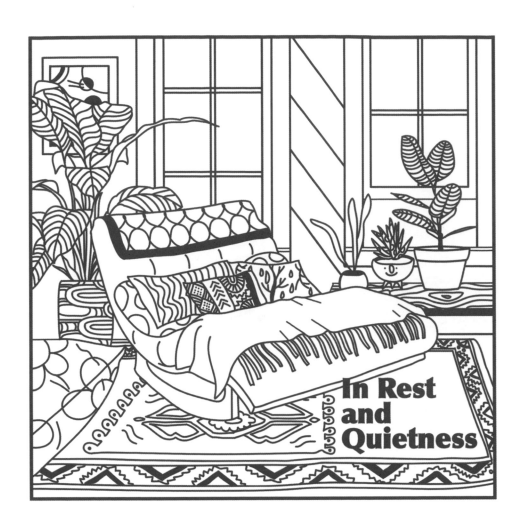

爸爸媽媽先想想～

你／妳曾經跟孩子聊過跟「休息」有關的話題嗎？

休息，對我們每一個人來說都是很重要的！孩子們最常見的情況就是明明已經很想睡覺，但是又不想睡覺，就會開始鬧情緒；同時，也是爸爸媽媽最需要耐心來對待孩子的時候！從孩子不肯休息的行為，再對照聖經的話，我們不難發現：我們人的本性就是不想休息，而真實的情況其實是：心裡不想休息，導致身體無法休息！但是，我們都明白，休息得不夠，會間接的影響到身體的抵抗力，讓身體沒有足夠體力；連帶心情也會受到影響，脾氣就會變得不好！能夠好好休息，對每個人的身心健康都是非常重要的！

主耶和華－以色列的聖者曾如此說：你們得救在乎歸回安息；你們得力在乎平靜安穩；你們竟自不肯。

以賽亞書 30:15（新標點和合本）

For thus said the Lord God, the Holy One of Israel: In returning and rest you shall be saved; in quietness and in trust shall be your strength. But you refused.

Isaiah 30:15（New Revised Standard Version）

教導孩子學會享受在安靜的休息當中，不但可以讓孩子的身心有充分的休息，心情比較穩定之外，也能夠幫助孩子增強抵抗力，比較不容易生病！以色列的先知，以賽亞，告訴我們：要得救，就要安息；要得力，就要平靜安穩！而安靜跟休息，是需要練習的，不僅是孩子需要練習，我們更是需要先練習學會享受安靜、享受休息！

透過圖畫中靜謐的房間，我們可以跟孩子一起聊一聊什麼樣的房間，會讓我們很放鬆，並且喜歡待在裡面；什麼樣的休息，可以不會那麼無聊，反而變得有趣，而且對我們的身體有助益！甚至，我們也可以帶著孩子一起休息，當我們和孩子安靜躺下來的時候，可以放一些輕柔舒緩的音樂，並且閉上眼睛想像一下我們喜歡的場景，任由想像力帶我們去營造一個讓自己開心的情境！

祝福你／妳和孩子們在畫圖與彼此分享、練習休息的過程當中，真實的體會到休息的美好！

跟孩子聊聊～

你／妳喜歡睡覺嗎？

你／妳敢一個人睡覺嗎？

你／妳不想睡覺的時候，會做什麼呢？

聖經提醒我們要休息，這是因為有時候我們根本不想休息。

拜託！這個世界有那麼多有趣的東西和好玩的事物，如果我們把時間花在休息上，不就沒有辦法去體驗一切有趣好玩的事了？

不過，你 / 妳知道嗎？其實，在休息裡，也會有不一樣的、好玩有趣的事情發生喔！而且，這些特別的事情，通常只會發生在我們的腦袋裡！

讓我們和爸爸媽媽一起來練習一下：當我們躺下來休息的時候，可以把眼睛閉起來，想像一下我們躺著的房間，可以變成什麼地方？是公園？學校？好朋友的家？遊樂園？或者，你 / 妳也可以把房間想像成你 / 妳最喜歡去的地方？然後可以跟爸爸媽媽分享一下你 / 妳想到的地方！

練習完了之後，可以睜開眼睛，跟爸爸媽媽一起看看這個圖畫中的房間！在這個房間裡面，左邊有一個大大的坐墊，中間還有一張大大的床，床的上面有舒服的毯子跟很多的抱枕，旁邊還有許多不同的植物跟大大的窗戶，地上還有一張精美的地毯！我們可以想想，在這個房間裡，找一個最想要休息的地方，然後開始塗上顏色！

一起畫畫吧！

你／妳喜歡休息的房間裡面，一定要有什麼呢？

在為這幅圖畫上色的時候，可以跟爸爸媽媽分享一下：你／妳心目中舒服的房間，是什麼樣子！也可以聽聽爸爸媽媽說說他們認為最舒服的房間，是什麼樣子！

祝福你／妳跟家人都可以有一段能夠好好休息又快樂的畫畫時光！

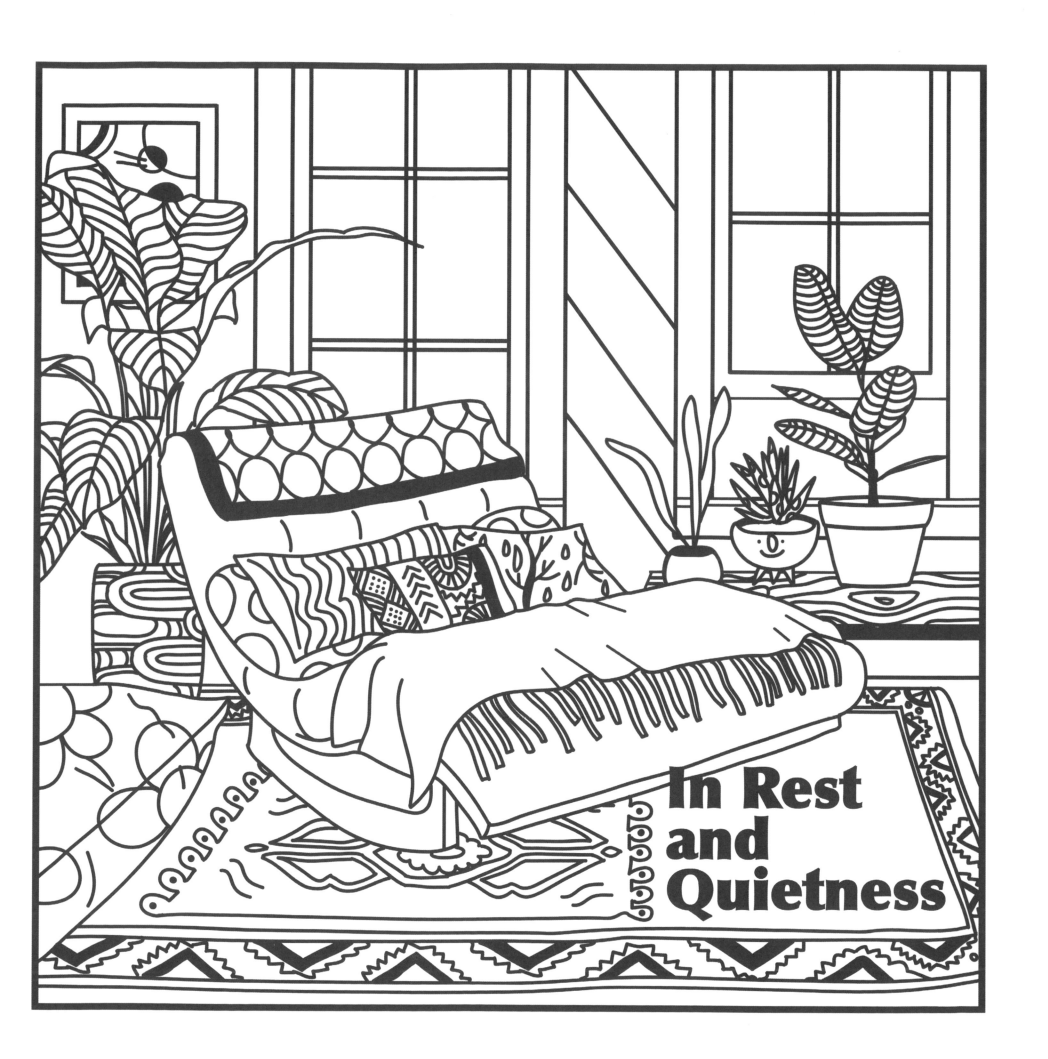

BLESSEDTIME

自我認同

| 適合年齡：7~12 歲 |

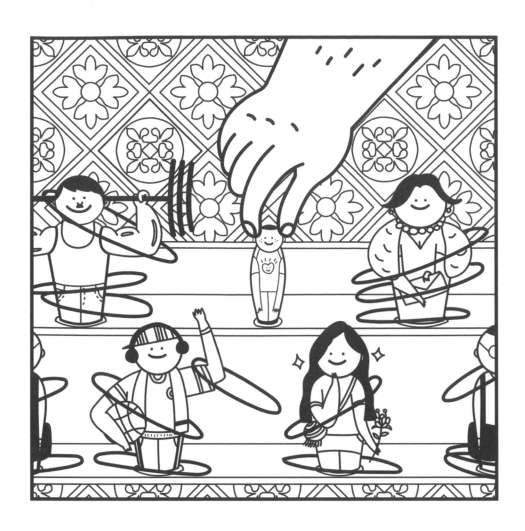

爸爸媽媽先想想～

你／妳曾經跟孩子討論過「自我認同」這件事嗎？

我們在成長的過程中，其實一直都在面對「自我認同」的課題！小時候希望得到爸爸媽媽的認同、上學了就希望得到老師的認同、青少年時期又希望得到同儕的認同、長大後開始需要得到社會上的認同、在網路上也希望得到網友們的認同……，好像得到了外在的認同，彷彿就得到了自己的認同！

其實，尋求認同，是我們心理正常的需求；所以，問題不是在於追求認同這件事，問題在於我們要追求的，是誰的認同？是父母師長的、家人朋友的、還是另一半的認同？

可是上主對撒母耳說：「不要看他的外表和高大的身材。我沒有選他，因為我看人不像世人；人看外表，我看內心。」

撒母耳記上 16:7（現中修訂版）

But the Lord said to Samuel, "Do not consider his appearance or his height, for I have rejected him. The Lord does not look at the things people look at. People look at the outward appearance, but the Lord looks at the heart."

1 Samuel 16:7（New International Version）

我們都明白，如果自己不先認同自己，那麼就算得到了大多數人的認同，只要有一個不認同的聲音出現，先前所建構起來的認同，都會瞬間瓦解！我們孩子所面臨的時代，是一個「只要出現在社群媒體上，就能夠收到快速的誇獎，或是無情的攻擊」的時代，在這樣的環境中，使孩子擁有健康的自我認同，是我們可以幫助孩子建立的重要價值觀！當孩子明白：「讚美和咒罵都是人給的，因為人是看外表的」，他／她對自己的自我認同就會有一個很好的根基。一個內心良善的人所散發出來的氣質和影響力，絕對是無遠弗屆的！

在這幅畫中，我們可以看到：被大手所選上的，不是身強體壯的大力士，也不是長髮飄逸的美人；不是擅長運動的潮男，也不是穿金戴銀的貴婦，而是那個擁有明亮、溫暖內心的好小子！透過這幅圖畫，我們可以跟孩子一起聊一聊，面對誇讚與批評時，我們可以用什麼樣的態度，健康的去面對！

祝福你／妳和孩子們在為這幅圖上色時，有一段一起分享的美好時光！

跟孩子聊聊 ~

你 / 妳曾經被別人誇獎過嗎？

曾經有人說話貶低你 / 妳，讓你 / 妳不舒服嗎？

你 / 妳都怎麼面對這些情況呢？

我們被誇獎的時候，一定會很高興，有的時候，會開心到像要飛上天一樣！所以，我們都喜歡被誇獎，被爸爸媽媽誇獎、被老師誇獎、被朋友誇獎，都還不算什麼，被不認識的人誇獎，那更是一件開心的事情！但是，同樣的，當我們被別人看不起，或是用不好的言語對待時，我們的心裡也會很受傷、很難受！你 / 妳可以問問爸爸媽媽有沒有類似的經驗，和爸爸媽媽聊一聊，看看他們是怎麼面對這些讚美跟批評的！

我們可以跟爸爸媽媽一起來仔細看看這次要畫的圖，你 / 妳有沒有發現一件事：
這幅圖畫中，被大手所選上的，不是人們用圈圈所套中的：身強體壯的大力士、貌美如花的美女、擅長運動的帥哥跟穿金戴銀的貴婦，而是那個**擁有明亮、溫暖內心的好小子**！

聖經也告訴我們：
一個人最重要的價值，不在於外表的身材或樣貌，也不在於才藝或財富，是在於我們擁有一顆溫暖善良的心！所以，當聽到有人讚美我們的時候，我們可以很開心，但是，也不需要為了贏得別人的讚美，去做出委屈自己的事情；同樣的，當有人批評我們的時候，也不需要為此而難過，因為很多時候，這些批評都只是別人一時的情緒，並不是事實！

只要我們時刻保有一顆溫暖善良的心，
我們就是那個脫穎而出的「好小子」！

一起畫畫吧！

當你 / 妳和爸爸媽媽要開始畫圖時，先討論一下可以幫「好小子」畫上什麼顏色。

祝福你們的畫畫時光，充滿了快樂的分享！

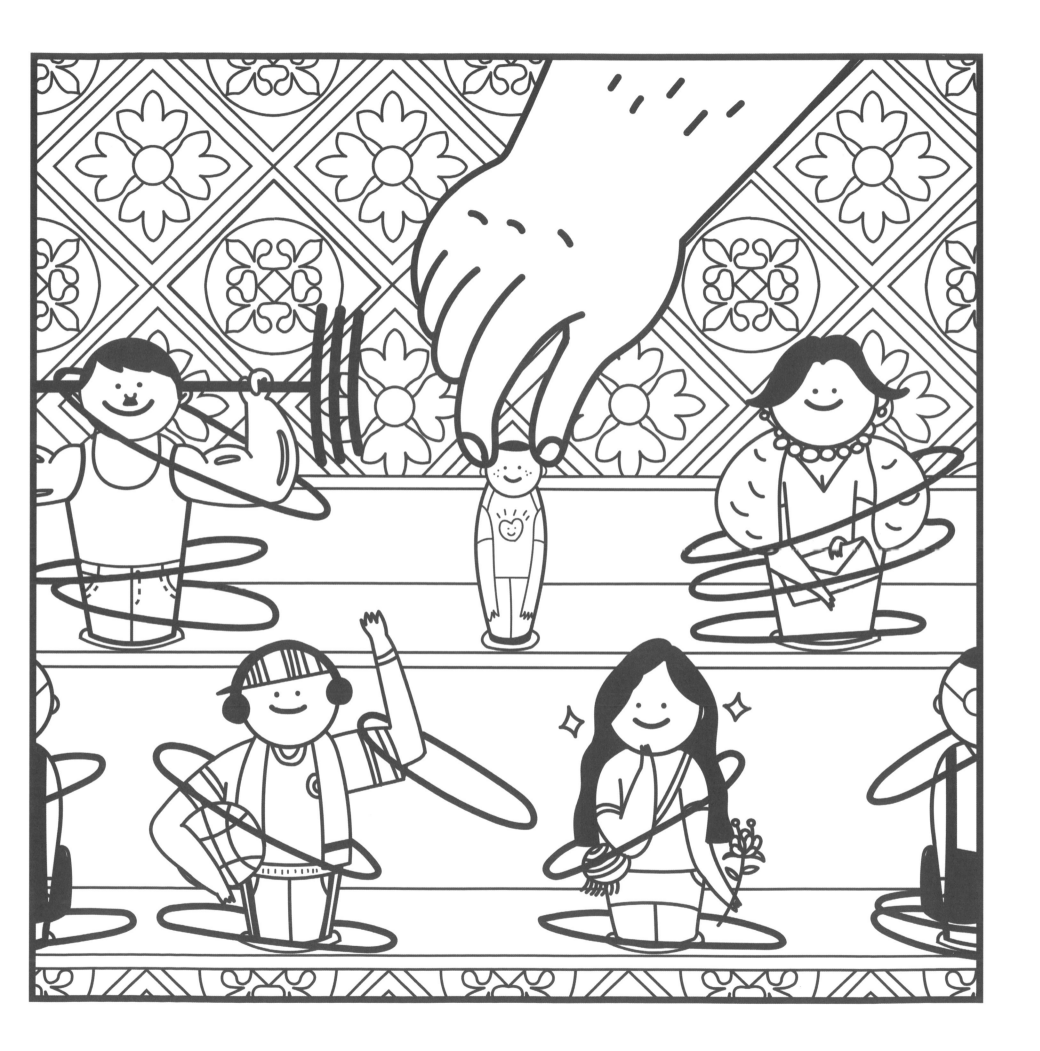

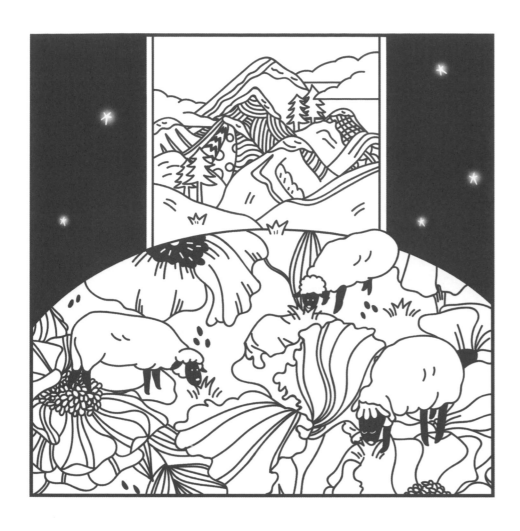

爸爸媽媽先想想～

你／妳曾經跟孩子分享過「安全感」嗎？

「安全感」讓人可以有平穩的情緒和自在的態度，往往也是影響親密關係中的一個很重要的因素！一個擁有安全感的孩子，不僅會喜歡與外界有所接觸與互動、願意嘗試與探索新事物之外，對於經驗到失敗之後的接受度較高，情緒也會比較平和，不會容易發脾氣！一個有安全感的人，相對的也會比較有自信心，面對各種的挑戰或變故，不容易產生過度的焦慮或緊張，個性也會比較獨立，不會事事都想依賴人，所以說「安全感」是具有健康心理的基本裝備，也是爸爸媽媽在孩子的成長過程中，需要幫助孩子建立的重要人格素質之一！

我是門；那從我進來的，必然安全，並且可以進進出出，也會
找到草場。

約翰福音 10:9（現中修訂版）

I am the gate; whoever enters through me will be kept safe.
They will come in and go out, and find pasture.

John 10:9（New International Version）

跟這幅圖相關連的這段聖經經文，是耶穌提供門徒「安全感」的比喻！耶穌提到，如果門徒是羊群，那麼耶穌自己就是那個會日夜守在羊圈門口的牧羊人，時刻保護羊群，不受外來的襲擊，並且還會供應羊群維持生命所需的草場！「保護」跟「供應」就是建立安全感的兩個方法！培養孩子的安全感，需要先從爸爸媽媽自身做起，因為孩子最能夠在第一時間感受父母的情緒和反應！如果爸爸媽媽能夠維持平和安穩的情緒，加上不忽略孩子、或是過度保護跟溺愛，孩子們就能夠在和父母的相處中，慢慢的建立起安全感！另外，培養孩子安全感的方法，是需要因材施教的，因為這與孩子的性格特質有關！有些孩子天生的性格就很外向，那麼這樣的孩子，一旦建立起安全感，就更能夠幫助他們發揮所長；如果孩子原本的性格就是比較敏感、內斂的，那麼安全感的建立，就可以幫助孩子面對外在的人事物，提升面對刺激、挑戰的耐受力，使孩子的情緒能夠維持在一個平衡的狀態！

在開始跟孩子一起畫畫之前，不妨花些時間想一想自己建立安全感的經驗，在畫畫的時候，可以跟孩子一起分享，讓孩子可以打開他們的心傾聽，讓他們可以更認識你 / 妳，你 / 妳也可以因此打開話題，更了解孩子的想法！

祝福你 / 妳和孩子們透過上色和分享的過程，一起體會身體、心理跟心靈上，真實的平安！

跟孩子聊聊～

你／妳會討厭待在黑黑的地方嗎？

你／妳會害怕失去心愛的東西嗎？

你／妳有什麼方法可以讓自己不害怕嗎？

我們每一個人都有害怕的時候：

有的人，不喜歡一個人睡覺、不喜歡一個人去上廁所；有的人害怕碰到陌生人，不知道要跟他們說什麼；還有很多人會害怕他們最寶貝的東西被搶走或不見了，或是好朋友突然不理我們了！我們會害怕，其實有很多原因，有些是因為我們不知道要怎麼做，所以會害怕；而有些是因為我們不知道會發生什麼事情，有可能很可怕，所以我們也會感到害怕！我們可以趁這個機會跟爸爸媽媽說說我們的害怕，也可以聽聽爸爸媽媽分享他們害怕什麼東西，還有他們是怎麼克服的！

有的人很勇敢，他們什麼都不怕！他們不管做什麼事情，好像都不擔心會發生什麼不好的事情，就好像今天圖畫裡面的羊群一樣，雖然周圍有一些黑暗的地方，可是牠們好像都不擔心，很放心地低頭吃著草！其實，羊是一種很膽小的動物，在美洲甚至有一種羊，只要一受到驚嚇就會暈倒，還因此被稱為「暈羊」呢！而這麼膽小的羊，為什麼可以放心的在周圍都很黑暗的地方吃草呢？因為牠們知道有牧羊人在保護牠們！我們可以發現：圖畫中，在一片黑暗的中間，有一塊地方看起來風光明媚，好像有吃不完的草，那正是牧羊人為羊兒們準備的好地方，所以，

在牧羊人的保護下，羊群們被好好的保護著，
又不怕沒有草吃，也不會餓肚子，當然可以很自在囉！

一起畫畫吧！

在為這幅圖畫上色時，可以先想想：什麼時候是你／妳最放心、不會害怕的時候呢？跟爸爸媽媽分享一下，然後帶著這樣的感覺，快樂的一起畫畫吧！

祝福你們的畫畫時光，有滿滿的平安和歡樂！

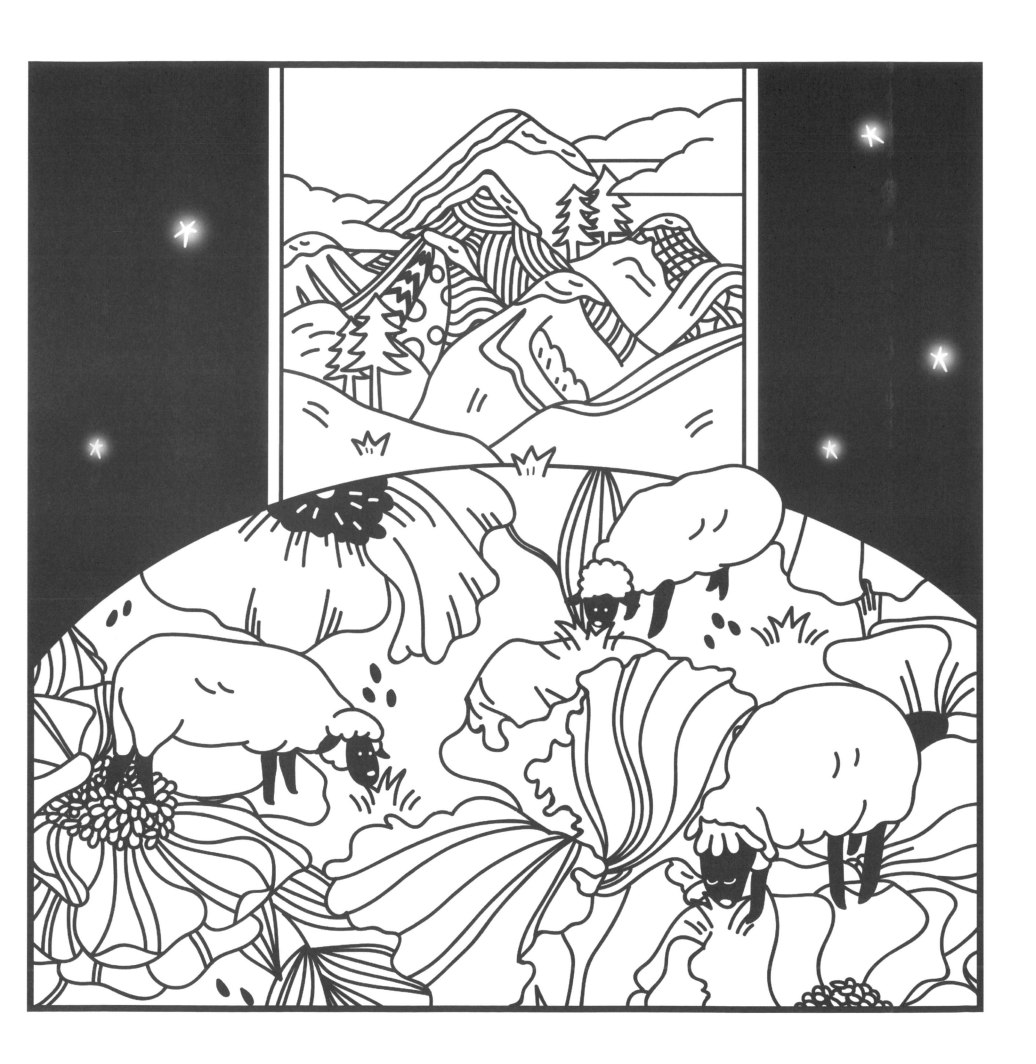

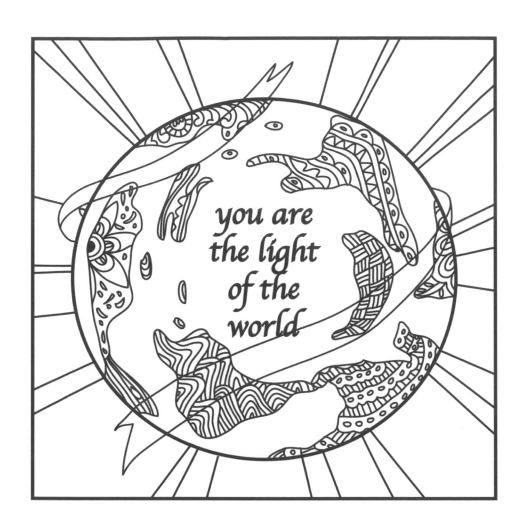

爸爸媽媽先想想～

「光」在這個時代，可以被賦予一個特別的意義：「光」就代表了「希望」，而「希望」這個詞，似乎很抽象，好像不太容易跟孩子談；不過，「希望」卻是我們人人都需要的！當人的生命中失去「希望」，就像處在伸手不見五指的漆黑之中，不知道該做什麼、要往哪裡去、要怎麼找到生命的意義，當我們的生命處在一片黑暗之中，「希望」就像是一道光芒一樣，可以照亮我們的心，讓我們再一次找到繼續下去的勇氣，找到生命的目的，因為「希望的光」進來了，就能驅散生命中的黑暗！

耶穌又對大家說：「我是世界的光；跟從我的，會得著生命的光，絕不會在黑暗裏走。」

約翰福音 8:12（現中修訂版）

When Jesus spoke again to the people, he said, "I am the light of the world. Whoever follows me will never walk in darkness, but will have the light of life."

John 8:12（New International Version）

而我們之所以要試著跟孩子聊「光」，其實是要跟孩子談「希望」，因為這個議題，攸關了我們的心靈健康。當孩子越長越大，會開始問：「我是從哪裡來的？」這個問題延伸到長大之後，就變成了：「我的人生有什麼意義？」。這其實是一個大哉問！ 因為，不要說孩子了，有的時候，我們大人也需要思考什麼是我們「生命的意義」！ 而談論「希望」這個議題，能幫助我們重新思考人生的意義，讓我們會願意因為這個希望，去投注熱情、付上代價，就不會渾渾噩噩地度過每一天，讓我們在世界上的每一天，都能夠不畏懼挫折和艱難，充滿力量的繼續努力下去，因為我們的心中有「希望」。事實上，能夠找到值得我們投注一生去努力的事情，是一件十分幸福的事。

在開始跟孩子一起畫畫之前，可以預備一個自己跟孩子都喜歡的香氛蠟燭，或是有燈光的香氛機，讓一家人可以在光與香氣之中，有一段美好、開心的畫畫時間！

祝福你／妳和孩子們在享受畫畫的同時，找到彼此心中的「希望」！

跟孩子聊聊～

你 / 妳喜歡光明，還是黑暗呢？

你 / 妳認為這個世界需要光嗎？

你 / 妳覺得「光」可以代表什麼？

我們都有這樣的經驗：

當我們進到黑暗的房間裡面，一定希望可以趕快找到燈的開關，把燈打開！因為這樣，我們才可以看清楚房間裡面的樣子，不會因為撞到東西而跌倒跟受傷！黑暗的房間，因為有燈光，讓我們可以看得更清楚；夜晚因為有光，讓我們能夠做更多的事；同樣的，這個世界因為有光，所以每一個居住在其中的人，都能夠擁有美好的生活！「光」能夠在黑暗中帶給我們「希望」，讓我們不再伸手不見五指，搞不清楚方向，也帶給我們安全；所以，

有「光」就像是有了「希望」！

那「希望」是什麼呢？

「希望」就像是：在你／妳迷了路，找不到爸爸媽媽，覺得害怕、不知道要怎麼辦的時候，突然出現一個好心人，帶著我們，陪我們一起找到爸爸媽媽一樣！這個好心人為我們帶來希望，讓我們可以不再那麼恐懼；所以，「希望」對我們每一個人來說，是很重要的，因為當我們傷心、難過、害怕、徬徨無助的時候，「希望」可以帶給我們勇氣跟力量，讓我們可以繼續努力前進！

今天要畫的這幅畫，地球裡面的英文是：you are the light of the world，意思就是：你／妳是世界的光，也就是說，當我們都願意**成為世界上的光**，我們就可以成為那個帶給人們希望的人！那麼，要怎麼成為世界上的光，帶給人們希望呢？我們可以在自己能力許可的範圍，幫助周圍需要幫助的人，為別人帶來希望之光！

一起畫畫吧！

在為這幅圖畫上色時，可以一邊畫畫，一邊跟爸爸媽媽分享彼此的希望！

祝福你們在畫畫的時候，找到更多的「光」、更多的「希望」！

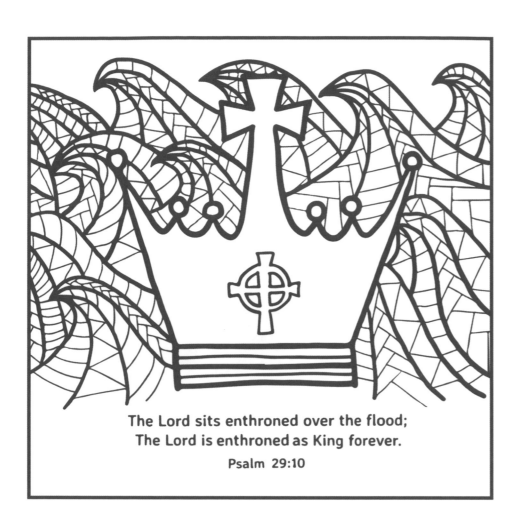

The Lord sits enthroned over the flood;
The Lord is enthroned as King forever.

Psalm 29:10

爸爸媽媽先想想～

你 / 妳曾經跟孩子聊過「失去」的感覺嗎？

我們一生會經歷到各種的「失去」，其中有「具體的失去」，就是失去看得見、 摸得到的人事物，像是：失去心愛的玩具、金錢，還有喜愛的人⋯⋯等；另外，還有「抽象的失去」，指的是無法具體看見， 卻又真實存在的感受或思想，像是： 失去自我、快樂、信心、希望⋯⋯等。經歷「具體的失去」，可以透過一些方式幫助我們撫平情緒、走出傷痛； 然而，「抽象的失去」，若沒有好好處理，很有可能會扼殺了一個人的生命！有時候，具體的失去，也會引發抽象的失去，舉例來說，一個人若是被騙光了一生的積蓄，可能在失去金錢的當下，萬念俱灰，失去了求生意念，走上自我了結一途！

洪水泛濫之時，耶和華坐著為王；耶和華坐著為王，直到永遠。

詩篇 29:10（新標點和合本）

The Lord sits enthroned over the flood; the Lord is enthroned as King forever.

Psalm 29:10（New International Version）

其實，當我們在經歷「失去」時，往往是有所獲得的時候，也是成長的契機！若是我們能先幫助孩子建立，面對失去時可以有的健康態度，將是給孩子一個很棒的祝福！

與這幅圖畫有關的經文，是以色列的國王，大衛王所寫的，他從一個沒沒無名的牧羊小童，成為堂堂的一國之君，然而，整個過程並不輕鬆！這是起因於以色列的國王，掃羅，嫉妒大衛的才能和害怕王位不保，而追殺大衛多年。雖然大衛在逃亡的過程中，曾經有兩次機會，可以暗中殺掉掃羅王，不過他並沒有這麼做。因為，他敬重掃羅是由上帝所選的，以色列的第一位國王；此外，他也認為上帝一定會保護他！大衛全心相信上帝，始終沒有失去信心，這樣的態度，幫助他度過那段艱辛的歲月，通過重重的考驗，最後成了以色列的第二任國王！大衛王的信念是我們可以分享給孩子的，當孩子還不懂得表達因為「失去」而帶來的失落與難過時，會用哭泣、發怒的方式呈現，任由情緒大暴走；或是把這樣負面的情緒，帶入心裡的更深層，不發一語。在面對這樣的時候，父母可以幫助孩子學習適切的表達遭遇到「失去」時的情緒，也幫助孩子在經歷「失去」的過程中，仍然懷有和大衛王一樣的信心，不受任何影響，堅定地做出正確的決定，使身心靈能夠繼續健康的成長茁壯！

在跟孩子畫畫的時候，你／妳可以分享如何從失去的經歷中學習跟成長的經驗！祝福你／妳和孩子們透過這樣的時光，建立更親近的關係！

跟孩子聊聊～

你／妳有沒有失去東西的經驗呢？

你／妳失去的是什麼東西呢？

那個感覺是什麼呢？

相信我們大家都不喜歡丟掉東西，對吧？！

可是有的時候，好像不管我們再怎麼小心翼翼，總還是會弄丟東西；甚至，有的時候，我們根本搞不清楚東西是怎麼樣不見的，事情就是這樣發生了！丟掉的東西如果還找得回來，那真是再好不過的事了！如果找不回來，但是，還買得到的話，再去買一個一樣的，心裡也許就不會這麼難過了！可是，如果丟掉的東西，找不回來，也買不到，我們除了接受這樣的事情，好像也沒有別的辦法！你／妳可以跟爸爸媽媽聊一聊，問問他們有沒有失去東西的經驗，如果有，他們是怎麼面對的呢？

如果我們不見的東西可以找回來，或再買一個，就比較不會難過太久！但是，有些東西太重要、太珍貴了，是金錢也買不到的，像是：信心，那麼，我們無論如何都不能弄丟吧！不過，要怎麼樣才能不會失去信心呢？跟圖相對應的這段經文，是出自一個名叫大衛的以色列國王所寫的，他原本是一個沒沒無名的牧羊童，在年少時被告知將來會做以色列的國王，長大後卻因為受到當時以色列的掃羅王追殺而逃亡，這一逃就是十幾年，如果你／妳是大衛，會有什麼感覺？其實，在大衛逃亡的過程中，曾經有兩次機會可以殺死掃羅王，但是，他都沒有這麼做，因為他沒有失去對上帝的信心，他相信一切都在上帝的掌握之中，這樣的態度，幫助他度過那段艱辛的歲月，通過重重的考驗，最後真的成了繼掃羅王之後，以色列的第二任國王！

希望我們的信心都可以像大衛的信心一樣，
不管在任何情況下，都不會失去它，
還能因為它，幫助我們在關鍵的時候，能夠做出正確的決定！

一起畫畫吧！

讓我們把這幅圖畫中的王冠當成**信心**，並想想要用什麼顏色表現它！

祝福你／妳和爸爸媽媽的信心，就像這個王冠一樣，就算在波濤洶湧中，依然屹立不搖！

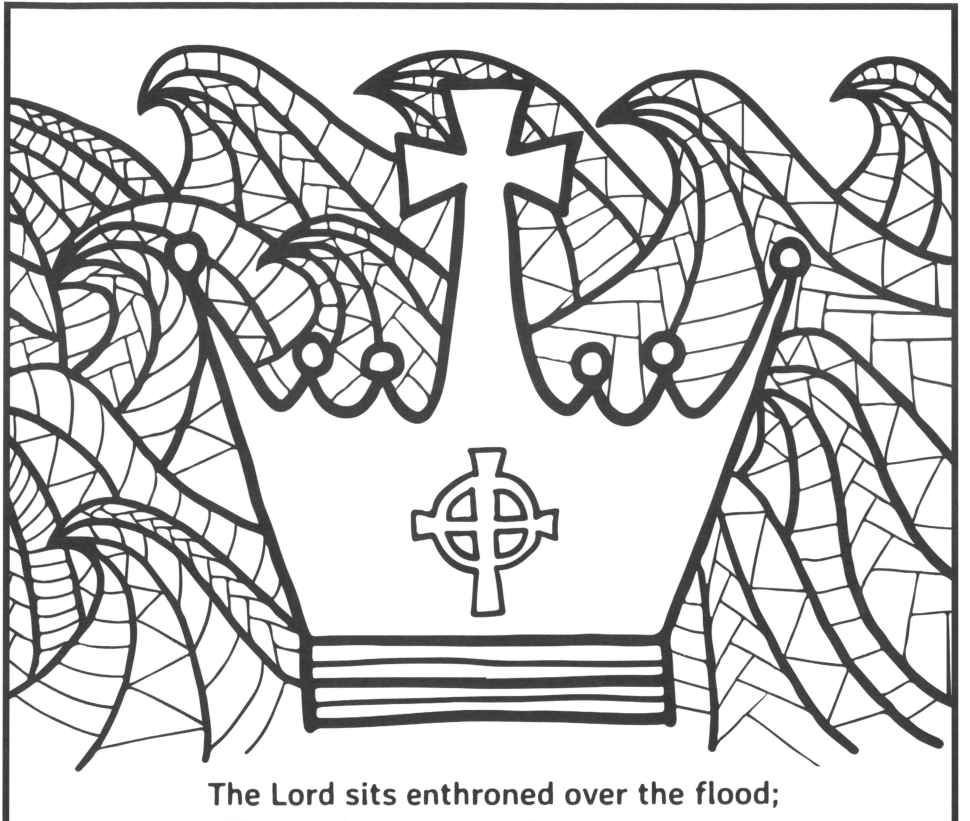

The Lord sits enthroned over the flood;
The Lord is enthroned as King forever.

Psalm 29:10

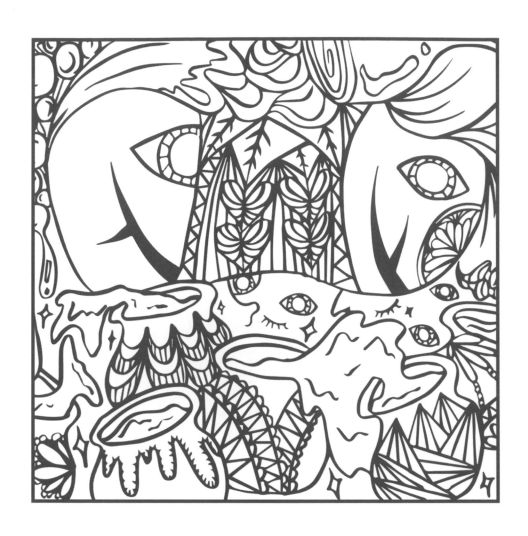

爸爸媽媽先想想～

你／妳曾經跟孩子聊過「神蹟」嗎？

對於一個沒有宗教信仰或是無神論者來說，任何與迷信有關的事，都不應該被認真對待與討論，然而，這個世界卻時常發生無法解釋的神奇事情，當我們聽到、甚至是經歷到的時候，我們該怎麼去面對呢？又該怎麼對孩子解釋呢？

對應這張圖的經文，是使徒約翰所記錄的，講述的是耶穌所行的第一個神蹟，就在以色列迦拿的婚宴中，耶穌把水變成了上好的酒，這件事就像耶穌的成名代表作，許多人都信了耶穌！乍看之下，好像是變魔術，不過，魔術一旦被破解了，就沒有了新鮮感！而從約翰的記錄來看，耶穌是在眾目睽睽之下，把水變成酒，因此，懾服了這些無法相信耶穌的人們！其實，我們每天心臟的跳動、可以自在的

管筵席的嘗了那已經變成酒的水，不知道這酒是從哪裏來的（舀水的僕人卻知道），於是叫新郎來，對他說：「別人都是先上好酒，等客人喝夠了才上普通的，你倒把最好的酒留到現在！」這是耶穌所行的第一個神蹟，是在加利利的迦拿城行的。這事顯示了他的榮耀；他的門徒都信了他。

約翰福音 2:9-11(現中修訂版)

When the steward tasted the water that had become wine, and did not know where it came from (though the servants who had drawn the water knew), the steward called the bridegroom and said to him, "Everyone serves the good wine first, and then the inferior wine after the guests have become drunk. But you have kept the good wine until now." Jesus did this, the first of his signs, in Cana of Galilee, and revealed his glory; and his disciples believed in him.

John 2:9-11 (New Revised Standard Version)

呼吸， 一個新生命的形成到誕生，都可以看成是神蹟，因為這些事不是我們都可以控制或解釋的！

只要用心，我們的日常生活中，處處都可以發現並經歷到，大大小小，各種不同的神蹟！在這幅充滿奇幻風格的圖畫當中，如果仔細觀察，就可以發現這其中，包含了許多迦拿婚宴中的元素：有象徵新郎和新娘開心的面容、還有象徵好酒的葡萄與酒缸、與象徵相愛的心形符號……等等，這不就像我們可以在日常生活中，找到的各樣神蹟一樣嗎？

在跟孩子畫畫的時候，你 / 妳可以與孩子一起找找上面說到的婚宴元素，一起著色！ 祝福你 / 妳和孩子們有一段神奇又歡樂的畫畫時光！

跟孩子聊聊～

你 / 妳曾經親眼見過神蹟嗎？

如果沒有，你 / 妳會想看見什麼樣的神蹟呢？

神蹟對你 / 妳來說，代表什麼呢？

「神蹟」是什麼呢？

神蹟就是發生了一件奇妙的事情，卻沒有辦法解釋為什麼會發生這件事情！

有的人會對這樣的事情嗤之以鼻，畢竟有些時候，「神蹟」給人的感覺，就好像是變魔術一樣；也有的人對這樣的事情感到好奇，覺得雖然沒有辦法解釋為什麼，但是，有這樣美好的事情存在，也讓我們的生活充滿了希望！我們可以趁這個機會，跟爸爸媽媽聊一聊他們對「神蹟」這件事的感覺！

這幅圖畫所表現的，其實也是一個神蹟，是耶穌所行出的第一個神蹟—把水變成酒！事情是發生在以色列迦拿的這個地方，當時的婚宴，如果準備的酒不夠，是一件很尷尬的事情，因為這樣就表示對賓客招待不周，有失顏面！耶穌參加的婚宴，剛好就發生了這樣的窘境，耶穌知道了，就把水變成了上好的葡萄酒，讓賓主盡歡！而且，耶穌變的酒，還不是普通的酒，聖經裡記載，這些酒是「最好的酒」！雖然我們無法親眼看見耶穌所做的這個神蹟，但是，其實在我們的日常生活中，原本就存在著各種不同的神蹟了！像我們的心臟可以自己怦怦地跳，這就是一件神奇的事，因為我們沒有辦法控制心臟不准跳，也沒有辦法控制心臟跳快一點或是慢一點。

當我們在日常生活中用心尋找，就會有更多的發現！

一起畫畫吧！

同樣的，在這幅圖畫當中，如果仔細找找就會發現：其中有新郎和新娘開心的面容、還有葡萄、酒缸、與酒缸裡的酒，另外還有心形的符號……等等，讓我們一起和爸爸媽媽找找看，並為這些圖案塗上顏色吧！

祝福你們一家有一起經歷神蹟的奇妙時光！

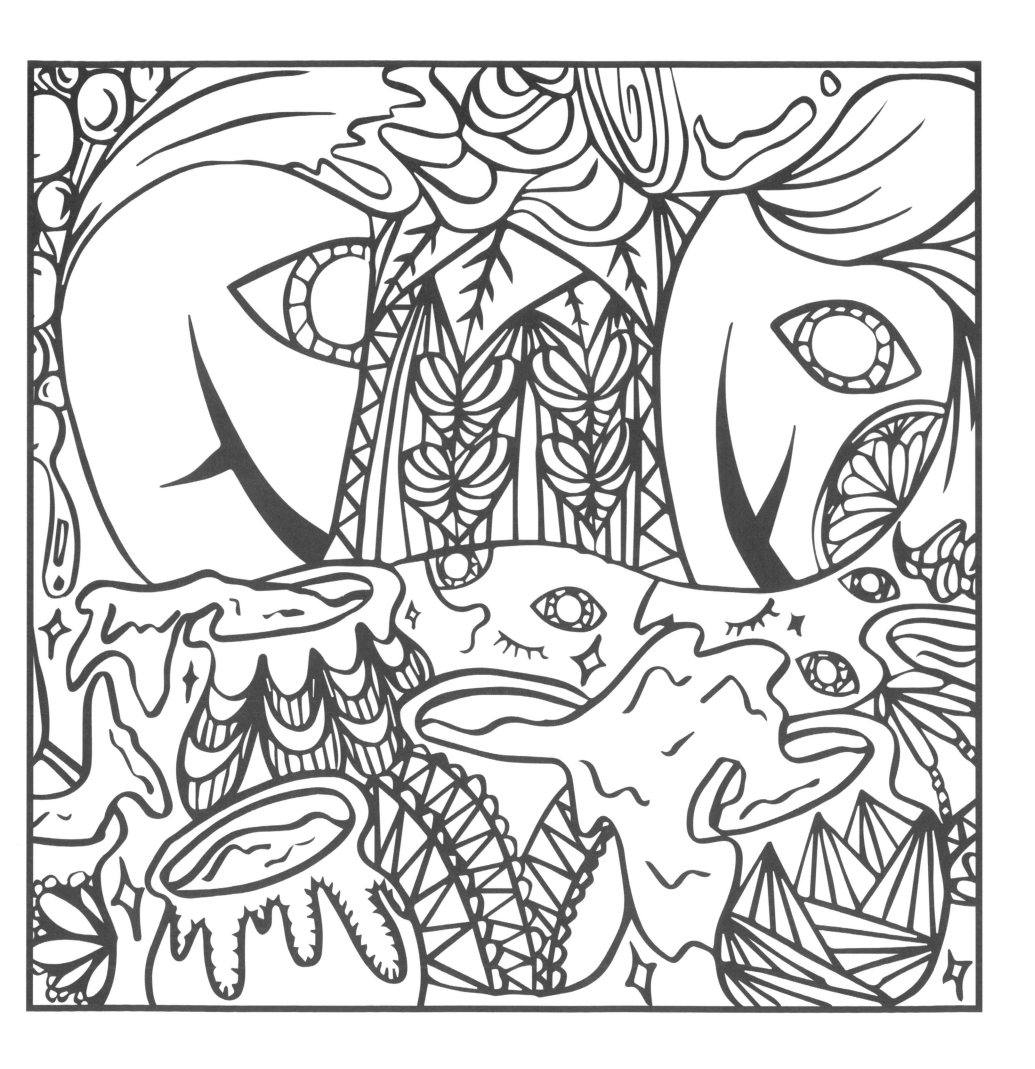

國家圖書館出版品預行編目 (CIP) 資料

Blessed Time. 1, 親子版圖文集 = Blessed time. 1, sharing & coloring
(kids & parents version)/ 張育慧 (Hope Chang) 作；
陳巧妤 (Yedda Chen), 張育慧 (Hope Chang), 羅巧雲 (Clou Lou) 繪 . --
臺北市：八二八數位智能有限公司 , 2022.01
面；公分 .--（Blessed time 圖文集系列）
ISBN 978-986-06380-1-1（精裝）

1. CST: 繪畫 2. CST: 書冊

947.39 110017088

Blessed Time 1 Sharing & Coloring — Kids & Parents Version
Blessed Time 1 親子版圖文集

◆Blessed Time 圖文集系列

作　　　者 | 張育慧 Yu-Hui Chang (Hope Chang)
繪　　　圖 | 陳巧妤 Yedda Chen、張育慧 Yu-Hui Chang (Hope Chang)、羅巧雲 Clou Lou
出 版 者 | 八二八數位智能有限公司 828 DIGITAL INTELLIGENT CO., LTD
發 行 人 | 林琍鈞 Crystal Lin
總 編 輯 | 張育慧 Yu-Hui Chang (Hope Chang)、奚雨亭 Yuting Hsi
編　　　輯 | 郭少驊 Jason Kuo、 許守成 Wally Hsu、黃識鐔 Jean Huang
美 術 設 計 | 羅巧雲 Clou Lou、孫紹軒 Johnny Sun、鄭茹馨 Shannon Cheng

八二八數位智能有限公司
828 DIGITAL INTELLIGENT CO., LTD

台北市大安區忠孝東路四段 169 號 12 樓之一
12F-1, No. 169, Sec.4, Zhongxiao E. Rd., Da'an Dist., Taipei, Taiwan
服務時間 | 週一至週五 10:00-12:00 13:00-17:00
公司電話 | http://828dico.com
公司電話 | 02-2778-0282
出版日期 | 2022.01